山海寻远

刘玲 著

台海出版社

图书在版编目（CIP）数据

山海寻远 / 刘玲著. -- 北京:台海出版社,
2022.12
　（玲心杰作）
　ISBN 978-7-5168-3462-6

Ⅰ.①山… Ⅱ.①刘… Ⅲ.①设计－作品集－中国－
现代 Ⅳ.①J121

中国版本图书馆CIP数据核字(2022)第227099号

山海寻远

著　　者：刘　玲

出 版 人：蔡　旭　　　　　　　责任编辑：王慧敏

出版发行：台海出版社
地　　址：北京市东城区景山东街20号　　邮政编码：100009
电　　话：010-64041652（发行，邮购）
传　　真：010-84045799（总编室）
网　　址：www.taimeng.org.cn/thcbs/default.htm
E - mail：thcbs@126.com

经　　销：全国各地新华书店
印　　刷：三河市明华印务有限公司
本书如有破损、缺页、装订错误，请于本社联系调换

开　　本：880毫米×1230毫米　　　1/32
字　　数：180千字　　　　　　　　印　张：5.75
版　　次：2022年12月第1版　　　　印　次：2022年12月第1次印刷
书　　号：ISBN 978-7-5168-3462-6

定　　价：58.00元

写在前面

　　《山海经》是中国古代山海地理文化巨著，是中华优秀传统文化遗产，蕴藏着丰富的地理学、神话学、民俗学以及科学史、宗教学、民族学、医学等学科的宝贵资料，具有非凡的文献价值、文化价值、艺术价值、科学价值和市场价值，更是以史育人、以文化人的重要文化载体。本书从《山海经》中提炼题材，立足于《山海经》的神话传说、寓言故事和其馆藏古籍善本资源，进行面向青少年的《山海经》IP形象数字化开发探索。

　　作者刘玲在北京印刷学院产品设计专业任教，长期从事文博文创产品设计研究。书中展现刘玲在《山海经》IP形象设计以及开发方面的理论研究探索，收录了刘玲和她的学生们创作的《山海经》IP形象设计、饰品设计、文创衍生品设计等作品。本书通过50余件设计作品，探索《山海经》IP形象有效转化方式，促进中国优秀传统文化艺术与现代科技和时代精神相融合，揭示其中蕴含的中华民族的文化精神、文化胸怀和文化自信，提升中华优秀传统文化的内容供给，使青少年接受中华优秀传统文化洗礼，更好地传承文明、弘扬文化、启迪心灵，增强民族精神力量，从而更自觉地传承中华优秀传统文化，提升中国优秀传统文化育人效果，推动传统文化内涵更好更多地融入生产生活，贯穿国民教育始终。

　　此书为北京市社会科学基金项目"基于国家图书馆馆藏古籍《山海经》的IP形象研究与品牌设计开发"（项目编号：20YTB009）研究成果。撰写过程中得到了北京印刷学院严玉彬、曹鑫怡、唐尔同、李梓杉等同学的协助。书中难免有错漏不当之处，诚请广大读者斧正，不吝赐教，是为至盼。

刘　玲

2022年10月

《山海经》

　　《山海经》是中国记载神话最多的一部奇书，也是一部旅游、地理知识方面的百科全书。《山海经》传世版本共计18卷，包括《山经》5卷，《海外经》4卷，《海内经》5卷，《大荒经》4卷。《山海经》内容主要是民间传说中的地理知识，包括山川、民族、物产、药物、祭祀、巫医等。《山海经》保存了包括夸父逐日、精卫填海、大禹治水等相关内容在内的不少脍炙人口的远古神话传说和寓言故事。《山海经》具有非凡的文献价值，对中国古代历史、地理、文化、中外交通、民俗、神话等研究均有参考，其中的矿物记录，更是世界上最早的有关文献记录。

研究价值

　　《山海经》作为现存最古老的图书之一，以其图文相辅而行、相互印证的独特叙事风格，开中国古老编书传统之先河。它像一座知识的矿藏，储藏着历史、地理、文学、医学、宗教、民俗、绘画艺术、神话传说、奇闻佚事、杂论等多方面的宝贵知识。《山海经》具有博大精深的意蕴，有生产生活等方面的价值，值得全面研究、开发与利用。

·创造性

《山海经》中记载了古代科学家们的创造发明，也有他们的科学实践活动，还反映了当时的科学思想以及科学技术水平。

·学术性

《山海经》涉及史学、地理、医学、文学、艺术等多种学术领域，具有非凡的文献价值，记载的药物和疾病数量可与《神农本草经》和《黄帝内经》相媲美，具有重要的医学地理学价值。

·IP 开发延展性

《山海经》包罗万象，涉及9132个国度，2665种奇木，4830种神兽。记载了550多座山，300多条水道，100多位历史人物，内涵丰富，形象引人注目，具有极好的IP开发延展性。

目 录

三

四

一、《山海经》IP 形象设计

　　《山海经》是远古先民智慧的结晶。书中记载了大量地理环境、风俗习惯、神话传说和奇珍异兽，除了大众耳熟能详的内容外，还有很多鲜为人知但同样精彩的形象有待挖掘。在本书这一部分中，设计师选取白猿、鹿蜀、应龙、乘黄、狰狰、玄龟、陆吾、西王母、嫦娥、精卫等《山海经》中代表形象，将现代设计与《山海经》形象元素相融合，强化造型的现代感，创作出符合当代大众审美需求的《山海经》IP形象。通过这些IP形象的创新设计，努力营造良好的《山海经》文化形象，拉近《山海经》与大众之间的距离，提高大众对《山海经》形象现代化创新的文化认同感，扩大《山海经》文化对当代大众的影响，提高民族文化自信心，从而达到传承与发展中华优秀传统文化的目的。

山海祥物

　　"山海祥物"系列IP形象设计是围绕《山海经》中白猿、鹿蜀、类、鲑等具有祥瑞寓意的形象进行创作。设计师运用解构、重构、同构、异构等设计方法，强化了这些形象的体貌特征和祥瑞寓意。

原文：南山经之首曰䧿山。其首曰招摇之山，临于西海之上……
又东三百里曰堂庭之山。多棪木，多白猿。

——《山海经·南山经》

译文：南方首列山系叫作䧿山山系。䧿山山系的头一座山是招摇山，屹立在西海岸边。再往东三百里，是座堂庭山，山上生长着茂密的棪木，山中有许多白色猿猴。

设计阐述：《山海经》中的白猿是灵巧与力量的象征，以白猿为造型进行设计，融入不同的色彩体现猿猴的可爱与多变，对手臂进行细节化处理来突出白猿的力量。

名字 住址
白猿 堂庭山

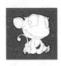

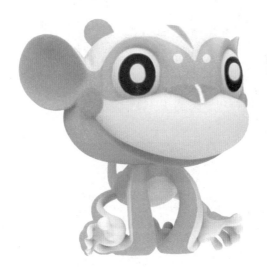

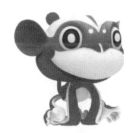 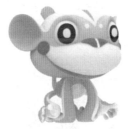 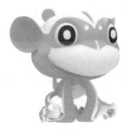

作者：刘玲 米杰

名 字 住 址

鹿蜀 柜阳山

原文：又东三百七十里曰柜阳之山……有兽焉，其状如马而白首，其文如虎而赤尾，其音如谣，其名曰鹿蜀，佩之宜子孙。

——《山海经·南山经》

译文：再往东三百七十里，是柜阳山。山中有一种野兽，形状像马却长着白色的头，身上的斑纹像老虎而尾巴却是红色的，吼叫的声音像人唱歌，名称是鹿蜀，人穿戴上它的毛皮就可以多子多孙。

设计阐述：鹿蜀的造型灵感来源于原文中的外形描述与美好的寓意，通过线条的变化和可爱的表情呈现出鹿蜀生动的形态，而利用丰富的色彩能表现鹿蜀皮毛的美丽与独特。

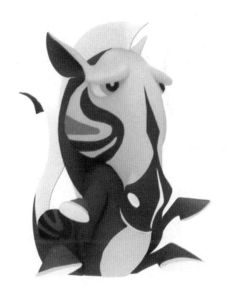

作者：刘玲　米杰

　　原文：又东四百里曰亶爰之山……有兽焉，其状如狸而有髦，其名曰类，自为牝，食者不妒。

　　　　　　　　　　　　　　　　　　　　　——《山海经·南山经》

　　译文：再往东四百里，有座亶爰山。山中有一种野兽，形状像野猫却长着像人一样的长头发，名称是类，一身具有雄雌两性，人若吃了它的肉就不会产生妒忌心。

　　设计阐述：《山海经》记载，类形象如野猫。在设计中凸显出猫的萌态，大大的耳朵和小巧的身子，以此来体现不妒忌的特点与纯洁的心灵。

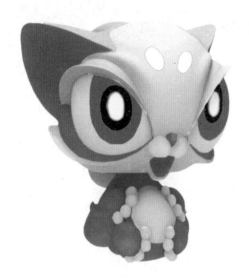

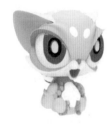 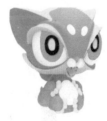 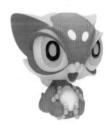

作者：刘玲　米杰

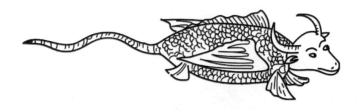

原文：又东三百里曰柢山……有鱼焉，其状如牛，陵居，蛇尾有翼，其羽在魼下，其音如留牛，其名曰鯥，冬死而复生。食之无肿疾。

——《山海经·南山经》

译文：再往东三百里，有座柢山。里面有一种鱼，形状像牛，栖息在山坡上，长着蛇一样的尾巴并且有翅膀，翅膀长在肋骨上，鸣叫的声音像犁牛，名称是鯥，冬天蛰伏而夏天复苏。人吃了它的肉不患痈肿疾病。

名　住
字　址
。
鯥　柢
　　山

设计阐述：《山海经》中鯥的形象融合了多种动物的特点，其拥有预防痈肿疾病的功效。参照这些特点，在形象的设计上突出了牛的憨厚，如头部设计突出了两侧鼓鼓的脸庞，肋骨上设计了灵活的翅膀，突出鯥的外形样貌。

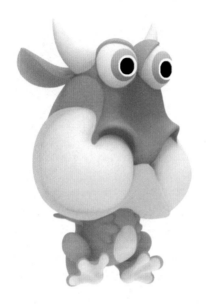

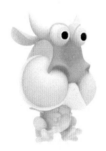 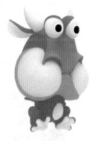 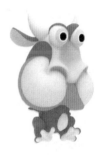

作者：刘玲 米杰

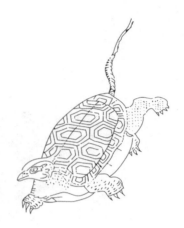

名字　玄龟
住址　枏阳山

原文：怪水出焉，而东流注于宪翼之水。其中多玄龟，其状如龟而鸟首虺尾，其名曰旋龟，其音如判木，佩之不聋，可以为底。

——《山海经·南山经》

译文：有一条怪水发源于枏阳山，向东流入宪翼水。水中有很多黑色的龟，形状与乌龟相似，却长着鸟一样的头，蛇一样的尾巴，它的名字叫旋龟，发出的声音像劈开木头一样。人们把它佩戴在身上就不会耳聋，还可以用来治疗手脚上的老茧。

设计阐述：玄龟造型灵感来源于《山海经》中的玄龟，设计中凸显玄龟长着像鸟一样的头，而光滑圆润的造型使产品更具有亲和性。

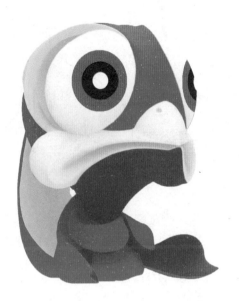

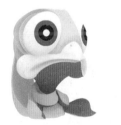 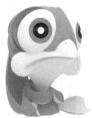

作者：刘玲　米杰

原文：南山经之首曰䧿山。其首曰招摇之山，临于西海之上……有兽焉，其状如禺而白耳，伏行人走，其名曰狌狌，食之善走。

——《山海经·南山经》

译文：南方首列山系叫作䧿山。䧿山山系的头一座山是招摇山，屹立在西海岸边……山中有一种野兽，形状像猿猴但长着一双白色的耳朵，既能匍匐爬行，又能像人一样直立行走，名称是狌狌，吃了它的肉可以走得飞快。

设计阐述：狌狌的设计灵感源于《山海经》中描述其外形酷似猿猴，可以像人一样直立行走。通过拟人化的外观造型增加趣味性，头部的设计搭配了可爱的脸庞和呆萌的表情，整体表现了狌狌的自然形态。

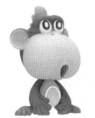
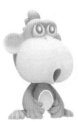
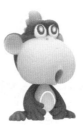
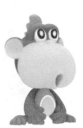

作者：刘玲　米杰

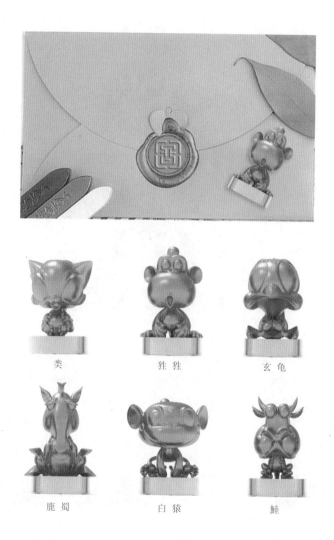

类　　　　　　　狴犴　　　　　　玄龟

鹿蜀　　　　　　白猿　　　　　　鲑

Designer Toys 潮流玩具（搪胶材料）

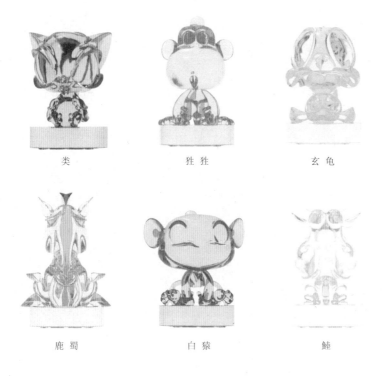

<div>

类　　　　　　　　　　狓狓　　　　　　　　　　玄龟

鹿蜀　　　　　　　　　　白猿　　　　　　　　　　鲑

</div>

SEAL 印章　（透明树脂材料）

作者：刘玲　米杰

山海印象

　　"山海印象"系列IP形象设计是以《山海经》中应龙、蜲、乘黄、鬼鴃等为原型进行创作。设计师根据其在书中的形象和故事记载，提取造型和色彩特点进行形象再设计，强调叙事性，突出现代感。

名字 应龙　住址 凶犁土丘

原文：大荒东北隅中，有山名曰凶犁土丘。应龙处南极，杀蚩尤与夸父，不得复上，故下数旱。旱而为应龙之状，乃得大雨。

——《山海经·大荒东经》

译文：大荒东北角之中，有座山名叫凶犁土丘。应龙住在山的南端，自从杀了蚩尤和夸父以后，就不能再升天了，因此天下频遭旱灾。一到旱灾人们扮成应龙的样子求雨，就能得到大雨。

设计阐述：龙是中华民族代表形象之一。应龙在《山海经》中为创世神龙，孕育生命，开拓未来。将其与宇航员形象相结合，体现了"探索宇宙"和"实力强大"等内涵。

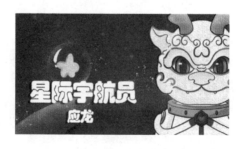

星际宇航员
应龙

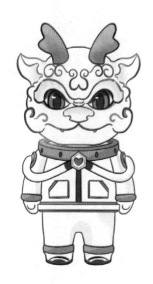

 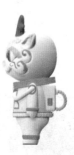 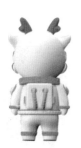

作者：赵康磊　指导教师：刘玲

原文：又东南二百里，曰即公之山，其上多黄金，其下多㻮琈之玉，其木多柳、杻、檀、桑。有兽焉，其状如龟而白身赤首，名曰蛫，是可以御火。

——《山海经·中山经》

译文：从暴山再往东南二百里，有座山名叫即公山。这座山上蕴藏有丰富的黄金矿产，山下有很多㻮琈玉。山林中的树木主要有柳树、杻树、檀树、桑树。山中有一种野兽，它形状像龟，但身体是白色的，头是红色的。这种兽名叫蛫，可以用来防御火灾。

设计阐述：蛫具有御火辟火的美好寓意，设计中将其与现代的消防员形象相结合。

住址　即公山

名字　蛫

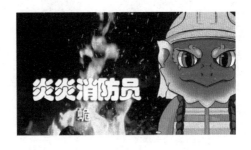

炎炎消防员
蛫

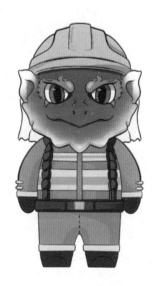

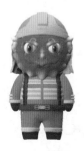 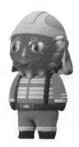 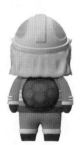

作者：赵康磊　指导教师：刘玲

原文：白民之国在龙鱼北，白身披发。有乘黄，其状如狐，其背上有角，乘之寿二千岁。

——《山海经·海外西经》

译文：白民国位于龙鱼的北边。国民肤色白皙、披头散发。白民国产有乘黄，它的形状像狐狸，背上有角。骑着它可长寿两千岁。

设计阐述：将乘黄和现代白衣守护者形象相结合，愿白衣守护者在守护我们的同时能够平平安安，健健康康。

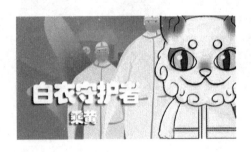

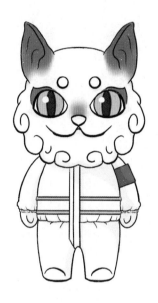

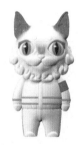 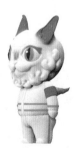 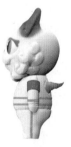 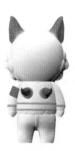

作者：赵康磊　指导教师：刘玲

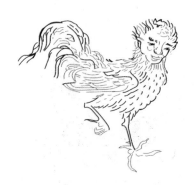

名字　鸮溪
住址　鹿台山

原文：又西二百里，曰鹿台之山，其上多白玉，旗下多银，其兽多牯牛、羬羊、白豪。有鸟焉，其状如雄鸡而人面，名曰鸮溪，其鸣白叫也，见则有兵。

——《山海经·大荒经》

译文：再向西二百里是鹿台山，山上有很多白玉，山下有很多银子，山中的兽多为牯牛、羬羊和白色的箭猪。山中有一种鸟，它的形状像雄鸡，长着人一样的脸，名字叫鸮溪，它的鸣叫声像在叫自己的名字。这种鸟一出现，天下就会发生战争。

设计阐述：鸮溪即伏羲。相传鸮溪是上古之神，半人半蛇。设计中根据阴阳调和的八卦图像，以及天人合一的秘密，进行创新思维。现设计作品为鸮溪在梦中紧紧拥抱着八卦图盘，畅游梦境获得自然的奥秘，脸上的稚嫩表明他拥有无限的好奇心去探索真理。

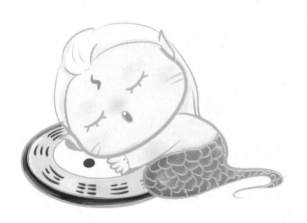

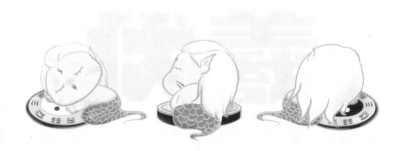

作者：曹鑫怡　　指导教师：刘玲

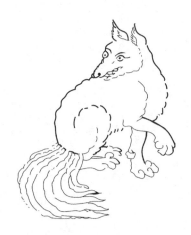

原文：又东三百里曰青丘之山……有兽焉，其状如狐而九尾，其音如婴儿，能食人；食者不蛊。

——《山海经·南山经》

译文：再往东三百里，是青丘山。山中有一种野兽，形状像狐狸却长着九条尾巴，吼叫的声音与婴儿啼哭相似，能吞食人，但人吃了它的肉能不中妖邪毒气。

设计阐述：山海九尾系列集合了《山海经》各个长有九条尾巴的妖怪。九尾狐形象保留了狐狸魅惑的特点，加入可爱的设计，借鉴传统形象的火红色调，由梅红色向白色渐变，使之色彩上更加有冲击力。

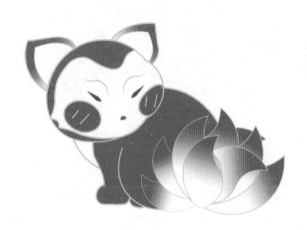

作者：李月轲　　指导教师：刘玲

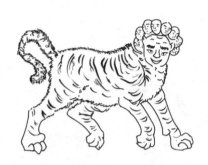

原文：西南四百里，曰昆仑之丘，实惟帝之下都，神陆吾司之。其神状虎身而九尾，人面而虎爪。是神也，司天之九部及帝之囿时。

——《山海经·西山经》

译文：向西南四百里有座山，名叫昆仑山，这里实际上是黄帝在下界的都城，由天神陆吾负责管理。陆吾的形貌像老虎，长着九条尾巴、人一样的脸、虎一样的爪子。这位天神，还掌管着天上的九个部界和天帝苑囿里的时令节气。

设计阐述：山海九尾系列集合了《山海经》各个长有九条尾巴的妖怪。陆吾长着虎身人面，此次形象设计保留了陆吾鲜明的特征，并加入了可爱的元素。

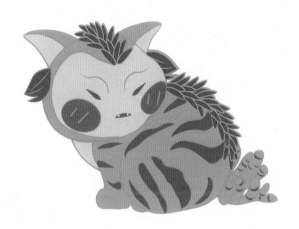

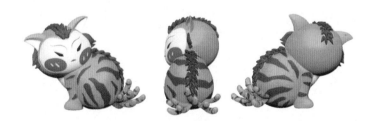

作者：李月轲　指导教师：刘玲

名字　住址

猲狙　基山

原文：有兽焉，其状如羊，九尾四耳，其目在背，其名曰猲狙。

——《山海经·南山经》

译文：（基山中）有一种野兽，形状像羊，长着九条尾巴和四只耳朵，眼睛也长在背上，名称是猲狙。

设计阐述：山海九尾系列集合了《山海经》各个长有九条尾巴的妖怪。猲狙形状如羊，长着九条尾巴和四只耳朵，眼睛长在背上是它的一大特点。

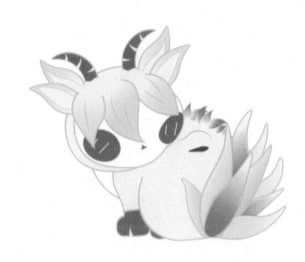

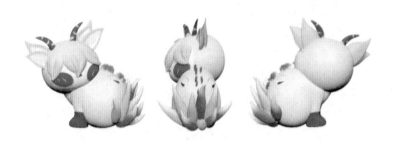

作者：李月轲　指导教师：刘玲

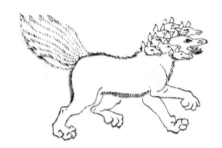

原文：又南五百里，曰凫丽之山，其上多金玉，其下多箴石。有兽焉，其状如狐而九尾、九首、虎爪，名曰蠪蛭，其音如婴儿，是食人。

——《山海经·东山经》

译文：再往南五百里有座山，名叫凫丽山，山上有很多金子和玉石，山下有许多可用来制针的石头。山中有一种兽，体形与狐狸相似，生有九条尾巴，九个脑袋，长着老虎一样的爪子，这种兽名叫蠪蛭，它的叫声像是婴儿的啼哭声，能吃人。

设计阐述：山海九尾系列集合了《山海经》各个长有九条尾巴的妖怪。蠪蛭长着九个脑袋、九条尾巴，状似狐狸。进行形象设计时，在九个脑袋上分别加入了不同的表情包，代表它不同的面貌状态。

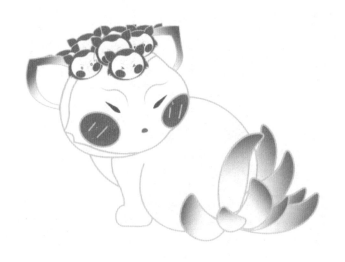

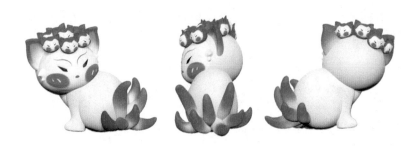

作者：李月轲　指导教师：刘玲

山海女神

　　"山海女神"系列IP形象设计以《山海经》中具有代表性的西王母、女魃、精卫等女性形象为原型。她们有的端庄持重，有的甘于奉献，有的矢志不渝。设计师在《山海经》原文的基础上进行创作，通过运用反差萌设计手法和人偶造型方式，强化她们的性格特点和故事性，使每个女性形象有自己独特的定位和角色特点，使"山海女神"的可爱形象跃入眼帘。

原文：有女子方浴月。帝俊妻常羲，生月十二，此始浴之。

——《山海经·大荒西经》

译文：有一个女子正在给月亮沐浴。帝俊的妻子常羲，生了十二个月亮，于是她开始为月亮洗澡。

设计阐述：将嫦娥的人物形象与玉兔结合，可爱的兔耳与兔尾增添了趣味性。头上的月桂花头饰体现了人物身份。身着中国传统服饰——交领襦裙，梳着西汉女子流行的垂髻。额头一点花钿增加细节，大大丰富了人物特征。手捧月球增加现代感，也将传统故事中嫦娥"无奈飞上月亮"的态度转为"主动观测月球"。

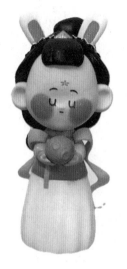

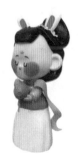 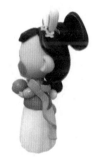

作者：陈欣悦　指导教师：刘玲

名字　西王母

住址　昆仑丘

原文：西王母梯几而戴胜，其南有三青鸟，为西王母取食。在昆仑虚北。

——《山海经·海内西经》

译文：西王母身子倚靠着桌几，头上戴着奢华的首饰，她的南面有三青鸟，专门负责给她取食。西王母住在昆仑山的北面。

设计阐述：设计中给西王母穿上"端庄慈祥"的外衣，同时也强化了她手握大权的"女强人"形象。就算穿上"神衣"，戴上蟠桃与昆仑山的发冠，也依然掩盖不住她自由的蓬发与杀伐果断的英气；雪豹般毛茸茸的耳朵与大尾巴掩盖不掉她昆仑山霸主的身份；手持卷书，装饰着粉红色的丝带，女性的特征仅仅作为点缀，让霸道与可爱结合于一身，使整体人物形象活络了起来。

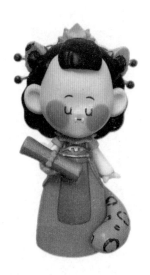

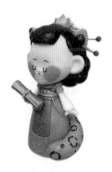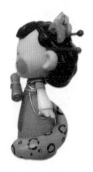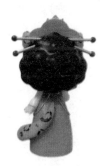

作者：陈欣悦　指导教师：刘玲

名字　女魃　　住址　赤水北

原文：黄帝乃下天女曰魃，雨止，遂杀蚩尤。魃不得复上，所居不雨。叔均言之帝，后置之赤水之北。叔均乃为田祖。

——《山海经·大荒北经》

译文：黄帝于是让天女魃下凡，雨便停了，终于杀死蚩尤。但魃不能再上天，魃所居住的地方总不下雨。叔均把这种情况告诉黄帝，后来黄帝让魃迁徙到赤水的北面。叔均便成为主管田地的官。

设计阐述：女魃作为神话中的"小反派"，形象上加入了一些传统巫祝中的神秘元素，其可爱又极具现代感的包子头造型消除了骷髅原有的恐怖感，取而代之的是强烈的"反差萌"。

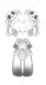

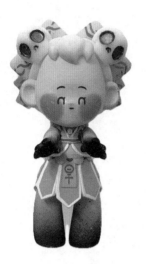

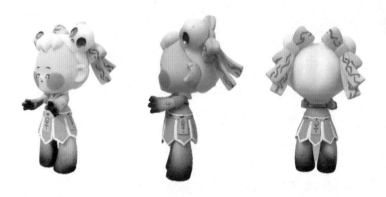

作者：陈欣悦　　指导教师：刘玲

原文：又北二百里，曰发鸠之山，其上多柘木，有鸟焉，其状如乌，文首，白喙，赤足，名曰精卫，其鸣自詨。是炎帝之少女，名曰女娃。

——《山海经·北山经》

译文：又向北二百里，有座发鸠山，它的上面有许多柘树。有鸟在山上，它的形状像乌鸦，长着带花纹的头，白色的嘴，红色的脚，名字叫作精卫，它的叫声很像自己呼叫自己。这只鸟传说是炎帝的小女儿，小名叫女娃。

设计阐述：精卫的手臂变形为鸟羽增强神话感，青红的精卫经典配色，耳后加上俏皮的一撮羽毛，平添了几分灵动。头顶的总角象征着八九岁的孩童，树枝与鲜花做点缀，使精卫衔枝填海的形象变得立体。

名字 精卫　住址 发鸠山

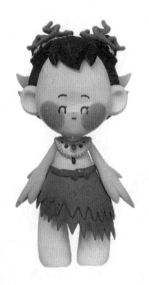

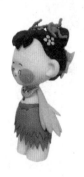

作者：陈欣悦　指导教师：刘玲

二、《山海经》IP形象饰品设计

这一部分是以《山海经》IP形象为主题，选取《山海经》中帝江、鳛鳛鱼、烛龙、青耕鸟、文鳐鱼等形象，结合现代人们对饰品的佩戴需求进行创意饰品设计，创作了三足乌头饰、青耕鸟面饰、夫诸颈饰、何罗鱼腕饰、羲和手饰等一系列颇具现代感的时尚创意饰品。通过将《山海经》IP形象元素进行恰当转化，使之适合饰品佩戴者的审美需求和心理需求。而借由饰品佩戴者身体的介入行为，通过两者的物理互动来实现饰品与佩戴者之间的精神交流，在这种互动中共同创作出《山海经》IP形象饰品设计作品的完整形态。这些艺术设计不仅仅丰富了《山海经》的内容解读方式，同时更丰富了饰品设计领域的创作主题，吸引人们从一个新的视角去了解《山海经》，近距离感受《山海经》独特魅力。

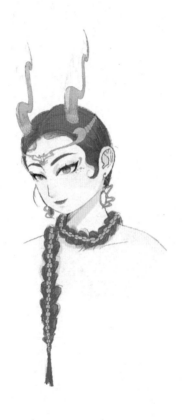

原文：又西三百五十里，曰天山，多金玉，有青、雄黄。英水出焉，而西南流注于汤谷。有神焉，其状如黄囊，赤如丹火，六足四翼，浑敦无面目，是识歌舞，实惟帝江也。

——《山海经·西山经》

译文：再往西三百五十里有座山，名叫天山，山上有很多金子和玉石，还有石青和雄黄。英水发源于天山，向西南流入汤谷。山中有一位神，他的形状像黄色的皮囊，红如火焰，长着六只脚、四只翅膀，脑袋部位混沌一团，分不清面目，却会唱歌跳舞，它其实就是帝江。

设计阐述：帝江是传说中的上古神兽之一，混沌。混沌的性格特征是遇到高尚的人会施暴，遇到恶人会听从他的指挥。利用帝江的外形特点，结合其性格特征表现原始的自然欲望。将帝江的翅膀、六足结合点翠工艺设计了一系列首饰。

作者：邢芸 杨静 张晋博　指导教师：刘玲

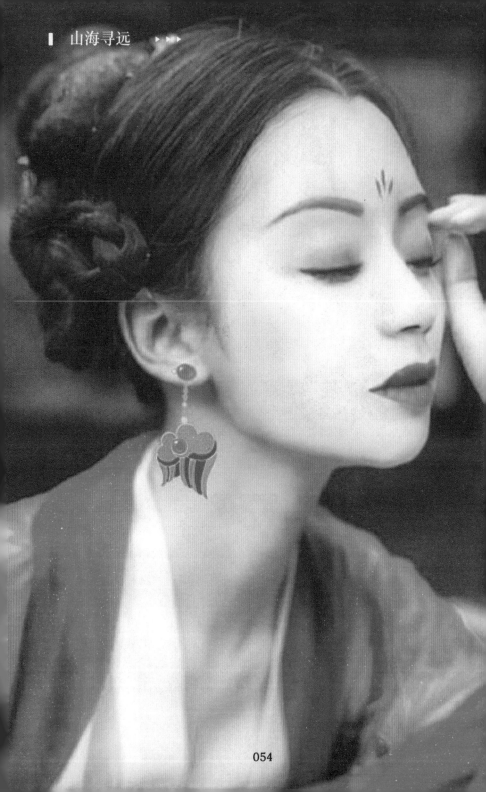

作者：邢芸 杨静 张晋博 指导教师：刘玲

名 住
字 址

鳌鳌 涿
鳌鱼 光山

原文：又北三百五十里，曰涿光之山，嚣水出焉，而西流注于河。其中多鳌鳌之鱼，其状如鹊而十翼，鳞皆在羽端，其音如鹊，可以御火，食之不瘅。

——《山海经·北山经》

译文：再向北三百五十里有座山，名叫涿光山，嚣水发源于这座山，向西流入黄河，水中有许多鳌鳌鱼，形状像喜鹊，有十只翅膀，鱼鳞均在翅膀前端，这种鱼声音与喜鹊相似，人们可以用它来防火，食用它的肉后不会得黄疸病。

设计阐述：鳌鳌鱼头饰设计时提取像喜鹊一样的造型，增加辅助元素羽毛和鱼鳞。以碧蓝色为主色，营造出《山海经》鳌鳌鱼独有的环境氛围。

作者：张尚静　昝昱　汪慧雯　指导教师：刘玲

原文：汤谷上有扶木，一日方至，一日方出，皆载于乌。

——《山海经·大荒东经》

译文：汤谷有棵扶桑树，每天当一个太阳回到树下时，另一个太阳就会升起，它们都被金乌载着。

设计阐述：在中国古代神话里，太阳中央有一只黑色的三足乌鸦，周围是金光闪烁的"火焰"，故太阳又称"金乌"。本作品设计时采用了金色铜丝作为主体材质。金色给人以庄重之感。

名字 三足乌
住址 汤谷

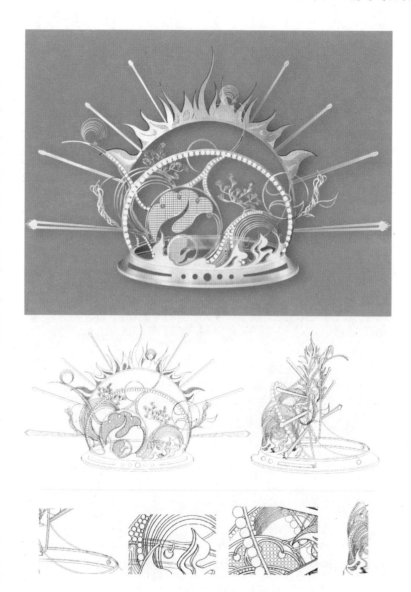

作者：夏若雯 应紫裕 于越千 丁昕怡 　指导教师：刘玲

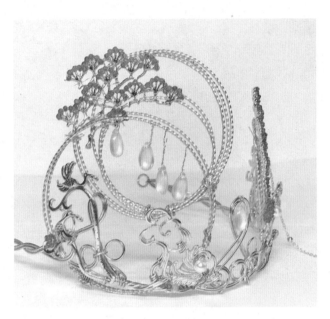

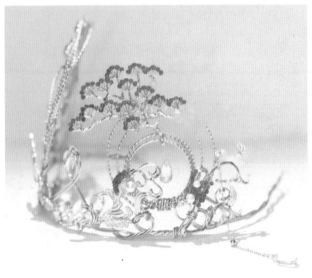

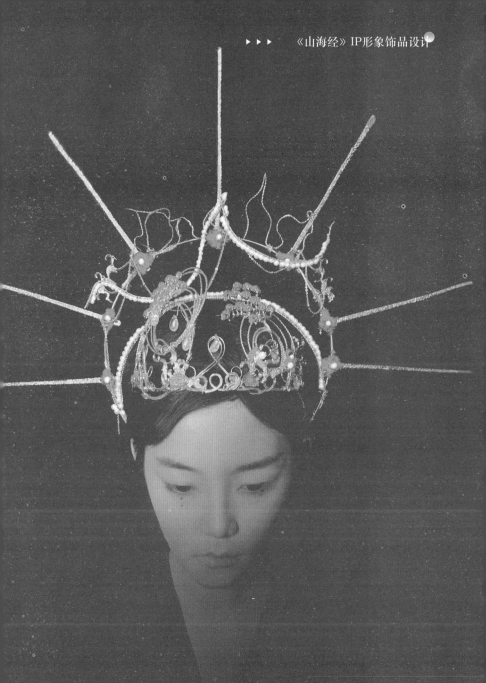

作者：夏若雯 应紫裕 于越千 丁昕怡　指导教师：刘玲

原文：人面蛇身而赤，直目正乘，其瞑乃晦，其视乃明，不食不寝不息，风雨是谒。是烛九阴，是谓烛龙。

——《山海经·大荒北经》

译文：（章尾山上有个神，）长着人的面孔蛇的身子，全身红色，双眼眯成一条缝，他闭上眼睛天下就是黑夜、睁开眼睛天下就是白日，他不吃饭不睡觉不休息，只以风雨为食物。他能照耀一切阴暗的地方，所以称作烛龙。

名字　烛龙
住址　章尾山

设计阐述：烛龙头饰设计提取蜿蜒、晦明、赤烛的意象，耳饰意为"蜿蜒萦绕"；额饰意为"冥晦视明"，辫饰意为"赤烛而照"。以青铜戴冠纵目面具为造型灵感，主体采用钛金属材质。这种古代文化意象结合现代工业材质，典雅"人面"妆容结合赤色"蛇身"长辫，神异与秩序寓于一体，宛如"烛然如火，衔烛而照"。

作者：邓依漫　李若兰　李月轲　邢程　指导教师：刘玲

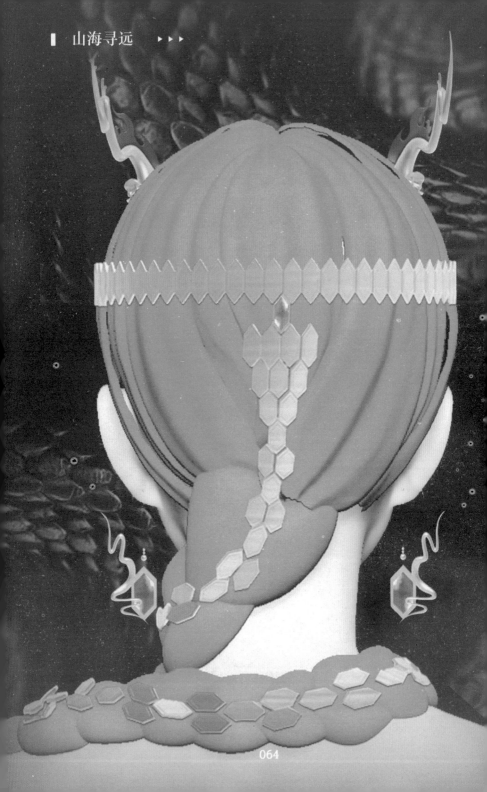

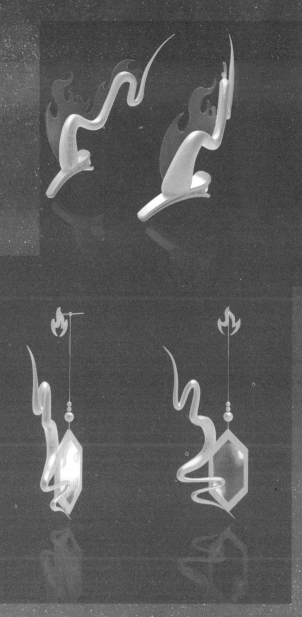

作者：邓依漫 李若兰 李月轲 邢程　指导教师：刘玲

原文：又南九十里，曰柴桑之山，其上多银，其下多碧，多冷石、赭，其木多柳芑楮桑，其兽多麋鹿，多白蛇、飞蛇。

——《山海经·中山经》

译文：再往南九十里有座山，名叫柴桑山，山上有许多银子，山下有许多青绿色的玉石，还有许多冷石和红石，山中的树木多是柳树、枸杞树、构树和桑树，兽类多是麋鹿，还有许多白蛇和飞蛇。

设计阐述：飞蛇又叫腾蛇。腾蛇在星位中主变化，主捆绑、环绕缠绕，代表难以理解之事。设计时从中提取其纠缠、蜿蜒、变化的意象，是为"蜿而自纠"。腾蛇并不是像鸣蛇一类一样背生双翼，而是在头上有一对形似双翼的凸起。完成后的作品中人与蛇分别构成环境与主体。颈部蛇上树捕食，耳饰蛇悬挂捕食，头部蛇巡视领地。

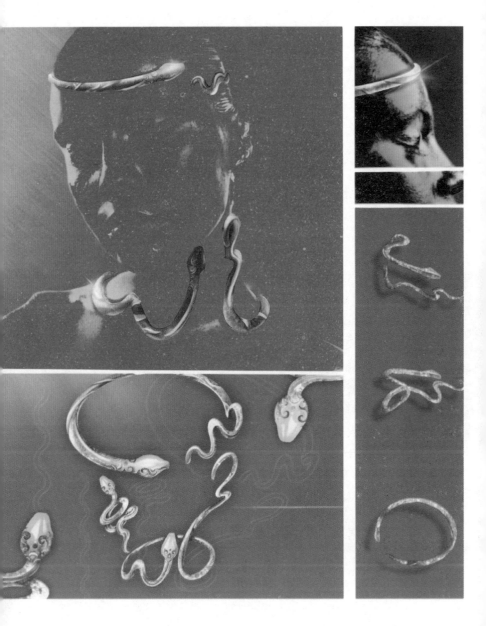

作者：单冠云 朱植林 景司雨 刘恪图 王子越　指导教师：刘玲

原文：又西北一百里，曰堇理之山，其上多松柏，多美梓，其阴多丹雘，多金，其兽多豹虎。有鸟焉，其状如鹊，青身白喙，白目白尾，名曰青耕，可以御疫，其鸣自叫。

——《山海经·中山经》

译文：再往西北一百里，有座堇理山，山上有茂密的松树柏树，还有很多优良梓树，山北阴面多出产做颜料的红色矿物，并且有丰富的金子，这里的野兽以豹子和老虎为最多。还有一种禽鸟，形体像喜鹊，身体是青色的，嘴巴呈白色，眼睛白色，尾巴白色，名叫青耕，人饲养它可以抵御瘟疫，它发出的叫声像是在喊自己的名字。

设计阐述：上端部分，以青耕鸟头部为中心，设计出羽翼舒展，伏于面部。主体呈现青色，羽缎附近带有白色渐变白玉，代表青耕白目的特点。面部的羽翼装饰延伸到耳部形成一个耳挂。耳挂是以青耕鸟的鸟爪形象为设计元素。上端羽翼中的曲线装饰条连接至唇部下端。唇部下端双翼覆盖，轻盈的流苏代表青耕鸟的尾羽。

<div style="text-align:left">
名字·青耕鸟·　住址·堇理山
</div>

青耕御疫

面部艺术饰品设计

作者：程安妮 张念 段清文 马睿青 张露丹　指导教师：刘玲

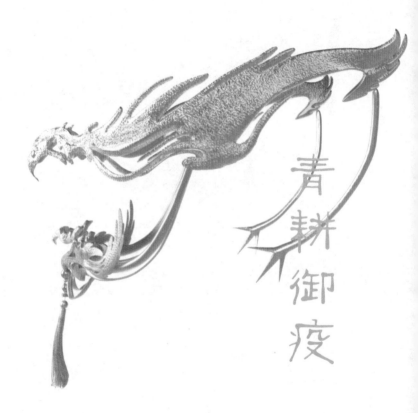

青耕御疫

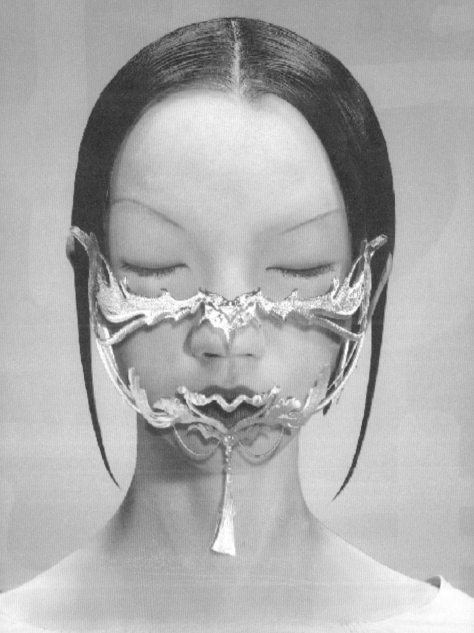

作者：程安妮 张念 段清文 马睿青 张露丹　指导教师：刘玲

原文：有鸟焉，其状如凫，而一翼一目，相得乃飞，名曰蛮蛮，见则天下大水。

——《山海经·西山经》

译文：有一种鸟，形貌像野鸭，但只长着一只翅膀和一只眼睛，所以它必须和另一只相同的鸟合起来才能飞行，它的名字叫蛮蛮，一旦出现，天下就会发生大水灾。

设计阐述：一般认为，蛮蛮即比翼鸟。"天赐晚霞留不住，无声落在佳人肩。"胎记不应该被遮挡，更不应该成为被嘲讽的理由。该饰品是为面部有胎记的女孩专门定制，结合比翼鸟成双成对的特征，将比翼鸟翅膀抽象化，选取珍珠作为细节点缀，突出主题。鼓励生来有独特印记的女孩勇敢站在阳光下，你的每一个独特印记都是自己的独特勋章。

名字　蛮蛮

住址　崇吾山

鹖鹖苕芩

作者：左伶玉 龒妤侦　指导教师：刘玲

原文：又西百八十里，曰泰器之山。观水出焉，西流注于流沙。是多文鳐鱼，状如鲤鱼，鱼身而鸟翼，苍文而白首，赤喙，常行西海，游于东海，以夜飞。其音如鸾鸡，其味酸甘，食之已狂，见则天下大穰。

——《山海经·西山经》

译文：再往西一百八十里有座山，名叫泰器山。观水发源于此山，向西注入流沙。水中有很多文鳐鱼，形似鲤鱼，长着鱼的身子、鸟的翅膀、苍色的斑纹、白色的头、红色的嘴，常常在西海活动，在东海畅游，夜里时常跳出水面飞翔。发出的声音和鸾鸡的叫声相似，肉味酸中带甜，吃了后可以医治癫狂病。传说它只要一出现，天下就会获得大丰收。

设计阐述：根据文鳐鱼的特征，提取"鱼身"和"鸟翼"这两个有象征性的元素作为设计的重心。文鳐鱼有丰收之意，见到它"天下丰收"，首饰的设计理念将这个美好的寓意融入其中，用来象征事业、爱情、学业的丰收与美满。翅膀代表着自由和守护，寓意对未来的美好愿景。视觉中心选取了蓝色钻石，使人联想到大海。大海深邃的色彩与文鳐鱼的外形相契合，呈现出宁静与广阔的视觉效果，充满希望与生机。

飞鳞振翅

文鳐

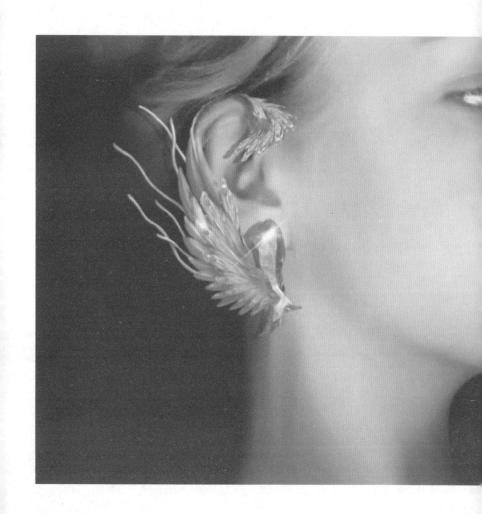

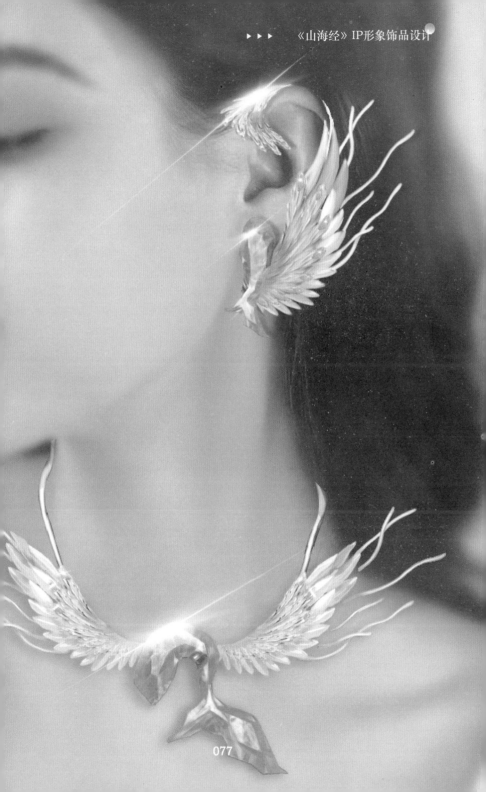

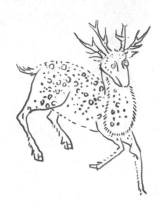

原文：中次三山萯山之首，曰敖岸之山，其阳多㻬琈之玉，其阴多赭、黄金。神熏池居之。是常出美玉。北望河林，其状如茜如举。有兽焉，其状如白鹿而四角，名曰夫诸，见则其邑大水。

——《山海经·中山经》

译文：中央第三列山系叫萯山山系，它的第一座山叫敖岸山，此山的南面有着丰富的金玉矿石。此地是神熏池的居处。从山的北面可以望见黄河岸边的树林，远远看，像是茜草或榉树。山中有一种兽，这种兽形似白鹿，头上长着四只角，人们称它为夫诸。它若现身世间，预示着将有大水灾出现。

设计阐述：夫诸浑身雪白，头上长着四只角，它的现世与洪水有着密切的关联。视觉整体以鹿头和鹿角为主，利用灵动的线条和充满张力的鹿角彰显夫诸的外形。视觉中心是一颗蓝宝石，通过蓝宝石的纯净和色彩，暗示夫诸与水的联系。整体选择银白色的丝线和线条，既突出夫诸浑身雪白的特点，也暗示夫诸的圣洁。

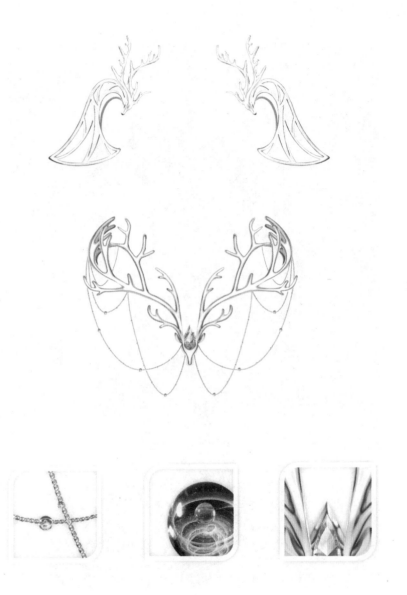

作者：李雪 吕晗 孙文雅 贾尚勋　指导教师：刘玲

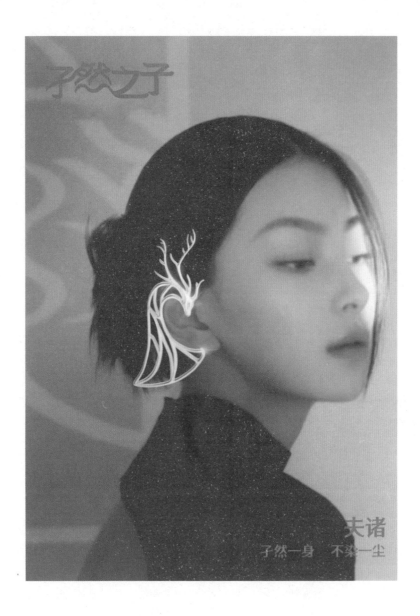

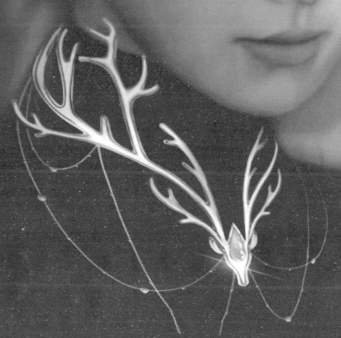

作者：李雪 吕晗 孙文雅 贾尚勋　指导教师：刘玲

原文：比翼鸟在其东，其为鸟青、赤，两鸟比翼。一曰在南山东。

——《山海经·海外南经》

译文：比翼鸟的栖息之地在南山的东面，这种鸟为一青一红，两只鸟的翅膀并在一起飞翔。一说比翼鸟的栖息之所在南山的东面。

设计阐述：嵌合结构的徽章是弯月和圆月的形状。月有阴晴圆缺，人也有悲欢离合。有情人在彼此胸口各佩戴上一个，坚信终有一天能够圆满。

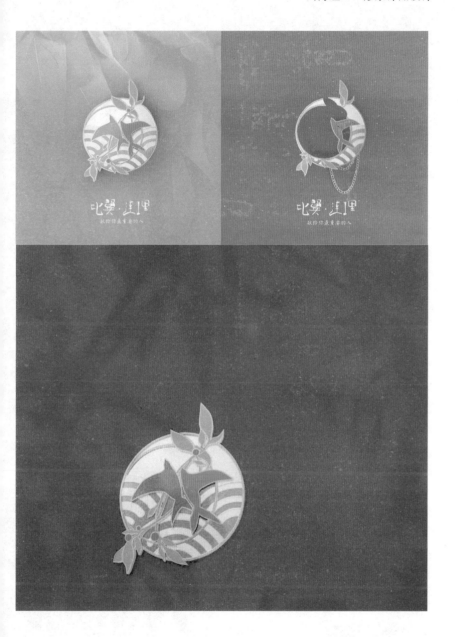

作者：张好吉　　指导教师：刘玲

每一轮明月 ——

嘘，答案在后面

作者：张好吉　　指导教师：刘玲

原文：谯明之山，谯水出焉，西流注于河。其中多何罗之鱼，一首而十身，其音如吠犬，食之已痈。

——《山海经·北山经》

译文：谯明水发源于谯明山，向西流入黄河。水中有很多何罗鱼，这种鱼长着一个鱼头，十个身子，发出的声音像狗吠声，人们吃了何罗鱼的肉可以治疗痈肿病。

设计阐述：在设计时提取何罗鱼的身形特点，突出了它一首而十身及游动时轻盈、灵动的形态。根据其游动时四散的特征设计了一系列首饰作品，表达了对过去灿烂文化的追寻，对生命本源的探求。

名字 何罗鱼　住址 谯明山

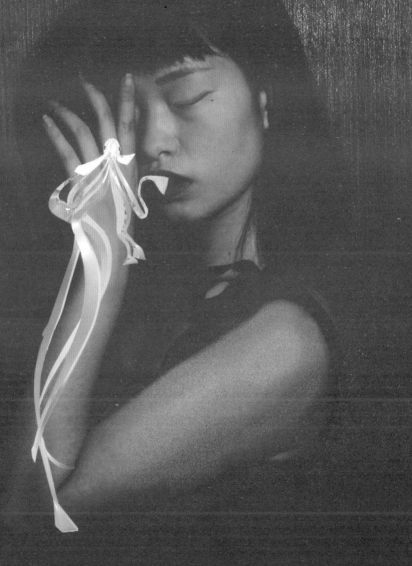

作者：唐尔同 赵康磊 陈雪南 曹佳琳　指导教师：刘玲

原文：大荒东北隅中，有山名曰凶犁土丘。应龙处南极，杀蚩尤与夸父，不得复上，故下数旱，旱而为应龙之状，乃得大雨。

——《山海经·大荒东经》

译文：大荒东北角之中，有座山名叫凶犁土丘。应龙住在山的南端，自从杀了蚩尤和夸父以后，就不能再升天了，因此天下频遭旱灾。一到旱灾人们扮成应龙的样子求雨，就能得到大雨。

设计阐述：应龙于五方主中央，可实现人万般心愿，消除一切病苦。以其为引，设计制作臂钏，形似流动的浩瀚之水，希望早日冲退灾情带来的苦难。造型中式，具雄浑气势，结合水元素设计，充分展现水元素的流动性。

名字 应龙
住址 凶犁土丘

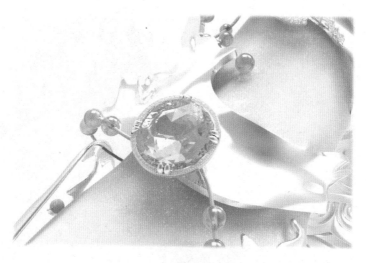

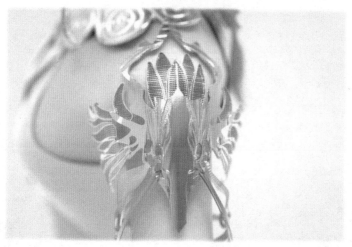

作者：喻福龙　吴进祥　祁晨皓　柳泽林　　指导教师：刘玲

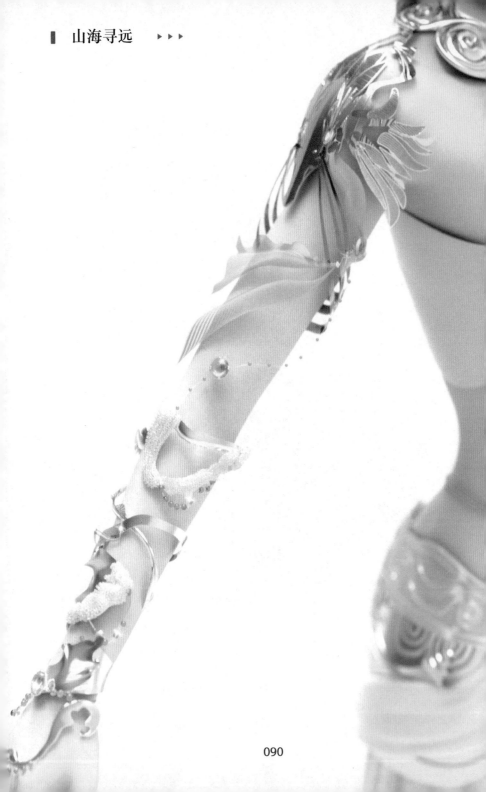

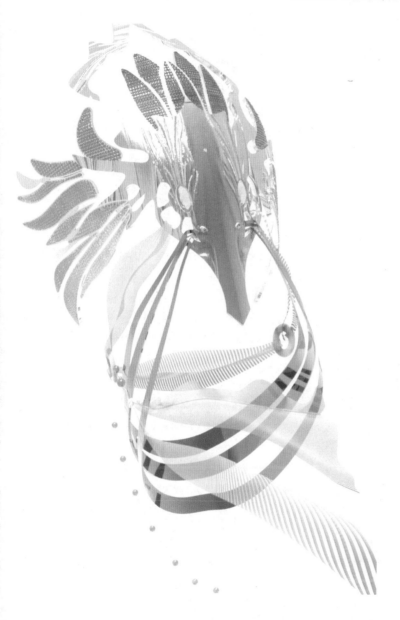

作者：喻福龙 吴进祥 祁晨皓 柳泽林　指导教师：刘玲

原文：东南海之外，甘水之间，有羲和之国。有女子名曰羲和，方日浴于甘渊。羲和者，帝俊之妻，是生十日。

——《山海经·大荒东经》

译文：在东海之外，甘水与东海之间，有个国家叫羲和国。国中有一个女子，名叫羲和，她正在甘渊中给太阳沐浴。羲和，是帝俊的妻子，她生了十个太阳。

名字　羲和
住址　羲和国

设计阐述：羲和手饰设计以羲和浴日中的"日"为中心，彰显羲和母神的身份。整体的色彩以太阳的金色为主，既突出太阳的特征，也代表了羲和至高无上的身份。造型上结合了太阳中含有金乌的传说，通过飞扬的造型暗喻金乌，耳挂旁的装饰条犹如金乌的利爪，既起到装饰固定作用，也构成了金乌的整体造型。

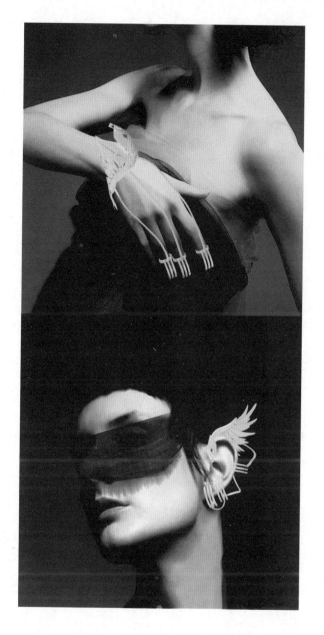

作者：李梓杉　卫珊珊　袁雨桐　孙蔚　　指导教师：刘玲

三、《山海经》IP形象文创衍生品设计

　　《山海经》IP形象文创衍生品设计主要取材于书中神兽形象。《山海经》中神兽众多，寓意丰富。例如凤凰、鸾鸟等形象象征着吉祥，表达了古人对于美好生活的憧憬和对自然的崇拜；而饕餮、毕方和夔等象征着灾厄，展现了人们在古时无法对抗自然和疾病的恐惧。中国人追求吉祥事物，祈福文化在这片土地上深深地扎根，有着深厚的历史沉淀，容易获得大众认同。因此，《山海经》神兽的再设计符合中国人追求吉祥的心理特征，选取《山海经》神兽中具有美好寓意的部分，将符号特征元素进行转化和重构。

　　《山海经》神兽文创产品主体造型，吸收借用与借位的设计手法，如龙的形象就是人们借用了鹿的角、牛的头、蟒的身、鱼的鳞、鹰的爪组合而成的，各个动物的不同身体部位被借用、错位放置，形成了崭新的、有一定寓意的形象。

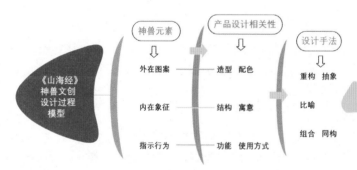

神兽元素

产品设计相关性

设计手法

《山海经》
神兽文创
设计过程
模型

外在图案 ———— 造型 配色

重构 抽象

内在象征 ———— 结构 寓意

比喻

指示行为 ———— 功能 使用方式

组合 同构

原文：其鸟多鸓，其状如鹊，赤黑而两首、四足，可以御火。

——《山海经·西山经》

　　译文：翠山中的鸟多是鸓鸟，形状像喜鹊，身体呈红黑色，有两个头，四只脚，可以用来防火。

　　设计阐述："五指鸟"套娃设计来源于《山海经》中可御火的神鸟，"五指鸟"选取了五种禽鸟，分别是鸢鸟、鸓、尚鸟 付鸟、三青鸟、毕方。"指"即"手指"，是将手指造型与禽鸟结合。鸓的设计将手指和鸓的形象结合，组合成造型夸张、色彩丰富的文创产品，突出鸓和《山海经》本身的梦幻之感。

名　住
字　址

鸓　翠
　　山

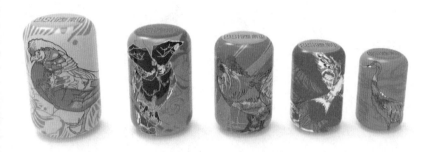

作者：程安妮　　指导教师：刘玲

原文：有三青鸟，赤首黑目，一名曰大鵹，一名少鵹，一名曰青鸟。

——《山海经·大荒西经》

译文：有三只青色鸟，它们都长着红色的脑袋、黑色的眼睛，一只名叫大鵹，一只名叫少鵹，还有一只叫青鸟。

设计阐述："五指鸟"套娃图案之一。三青鸟是为西王母取食的鸟儿，三只鸟虽名称不同，但都有红色的脑袋和黑色的眼睛。设计整体选用黑、红、蓝凸显鸟儿的特点，利用色彩的融合交错和指头的线条突出羽毛的层次感与"五指鸟"的特征。

<div style="writing-mode: vertical">名字 三青鸟　住址 三危山</div>

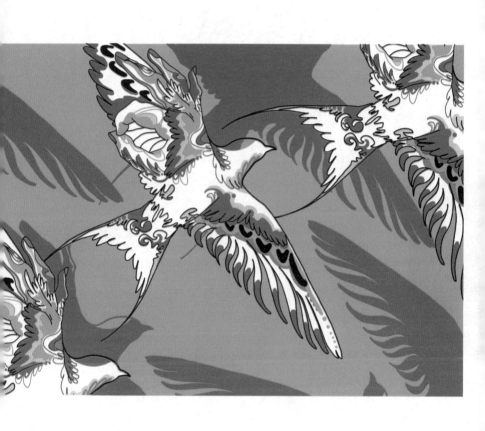

作者：程安妮　　指导教师：刘玲

原文：又东三百里曰基山……有鸟焉，其状如鸡而三首六目、六足三翼，其名曰鹏𩿧，食之无卧。

——《山海经·南山经》

译文：再往东三百里，有座基山。山中有一种禽鸟，形状像鸡却长着三个脑袋、六只眼睛、六只脚，三只翅膀，名叫鹏𩿧，据说吃了它的肉不会感到瞌睡。

设计阐述："五指鸟"套娃设计灵感来源于其外形。设计中保留了三个脑袋、六只脚等特点，在尾巴的设计上加入了手指的形状，突出"五指鸟"这一特征。在色彩上选择了红色表现亢奋感，夸张的造型和具有色彩冲击力的线条，让鹏𩿧更具有视觉的魅力。

名字　住址

鹏𩿧　基山

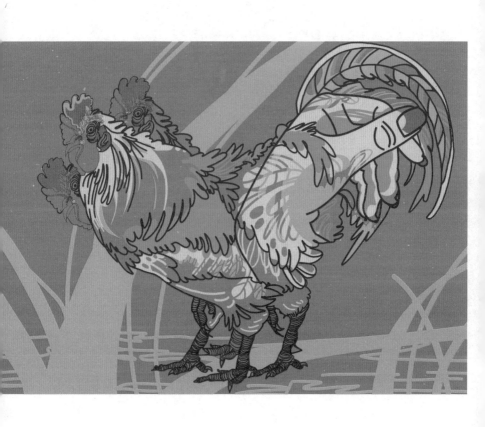

作者：程安妮　　指导教师：刘玲

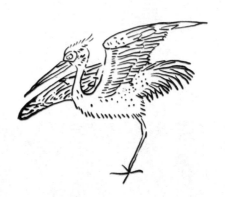

原文：有鸟焉，其状如鹤，一足，赤文青质而白喙，名曰毕方，其鸣自叫也，见则其邑有讹火。

——《山海经·西山经》

译文：（章莪山）有一种鸟，长得像鹤，只有一条腿，青色的身体上有红色的斑纹，嘴是白色的，名叫毕方，鸣叫声像是自呼其名，它出现的郡县常常会有野火。

名字　毕方

住址　章莪山

设计阐述：在《山海经》中毕方是树木精灵，外形与鸟相似，有着青色的羽毛，如鹤一样挺拔高贵。毕方常制造火灾，所以在背景中融入火的造型和色彩。在羽毛的设计中结合了手指的形象，既完美地呈现了毕方的羽毛特征，也呼应了"五指鸟"的特征。

作者：程安妮　　指导教师：刘玲

原文：有鸟焉，其状如翟而五采文，名曰鸾鸟，见则天下安宁。

——《山海经·西山经》

译文：有一种鸟，外形很像是野鸡，浑身遍布色彩斑斓的羽毛。它的名字叫鸾鸟，据说鸾鸟一现世，天下就会太平安宁。

设计阐述："五指鸟"套娃图案之一。鸾鸟的造型与野鸡相似，羽翼的部分与"五指"结合，配色整体采用了红、橙、黄、青、蓝以及无色系的黑白，对应原文中色彩丰富的羽毛特征。

作者：程安妮　　指导教师：刘玲

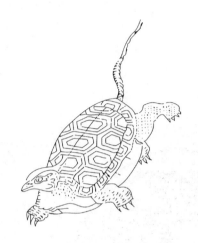

原文：怪水出焉，而东流注于宪翼之水。其中多玄龟，其状如龟而鸟首虺尾，其名曰旋龟，其音如判木，佩之不聋，可以为底。

——《山海经·南山经》

译文：有一条怪水发源于杻阳山，向东流入宪翼水。水中有很多黑色的龟，形状与乌龟相似，却长着鸟一样的头，蛇一样的尾巴，它的名字叫旋龟，发出的声音像劈木头一样，把它佩戴在身上就不会耳聋，还可以用来治疗手脚上的老茧。

设计阐述：玄龟玩具设计以《山海经》中玄龟为原型，根据原文记载"其状如龟而鸟首虺尾"，所以设计的形象分别为萌萌龟、呆呆蛇、嘟嘟鸟、玄龟兽，并赋予它们鲜明的性格特征。将动物赋予人的思想和行为，以卡通形象呈现，以组合、拼装的形式设定玩具玩法，表达更加生动有趣、简单易玩，易引起小朋友的兴趣，从而达到寓教于乐的目的。

强磁连接
瞬间吸入

作者：谢欢　指导教师：刘玲

　　"山海求闻"丝巾设计主体形象均取材于《山海经》，以"瑞吉天祥"为系列名，选取书中寓意吉祥和特征鲜明的形象为主要设计图案，以丝巾的方式具体呈现每个瑞兽的特征。

作者：赵婷婷　　指导教师：刘玲

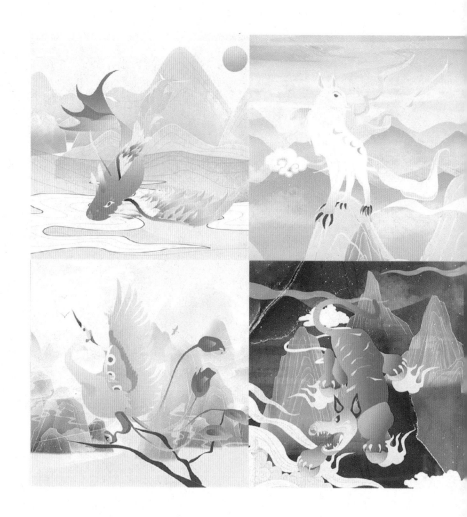

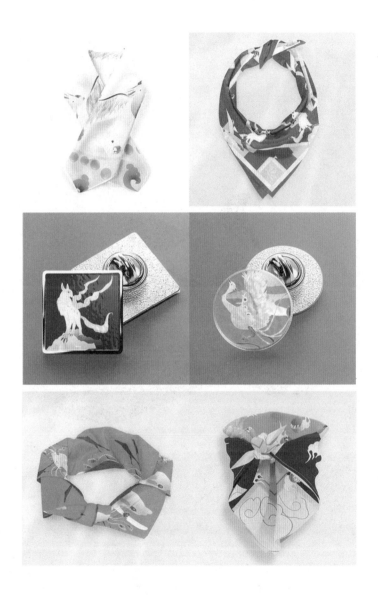

作者：赵婷婷　　指导教师：刘玲

四、童趣山海

《童趣山海》是山东省潍坊市高新技术产业开发区东华学校的小学生们创作的作品。刘玲师生团队与东华学校的美术教师们一起，在美术课上开发了"童趣山海"学习主题。孩子们通过熟读《山海经》，找到自己喜欢的小神兽，通过画一画、捏一捏、讲一讲的方式表达自己对小神兽形象的理解。孩子们用一个个鲜活、充满童趣的山海神兽形象来演绎小神兽之间的故事，从艺术中得到滋养。

如今"云观展"成为文化生活新方式，"全景故宫""全景兵马俑""云游敦煌"等一批数字全景展示项目，让人们在家中就能"漫游"文化遗产地。以此为借鉴，以青少年行为特征、认知机理等方面的用户画像为依据，以数字化内容创作形式，通过"云科普"以网络短视频、游戏、H5等多种最具活力的形式传播《山海经》中的优秀传统文化，能够拓展青少年的学习媒介与形式，增强文化信息的体验性、交互性、趣味性，促进中国优秀传统文化在青少年中推广。

需要注意的是，新媒体碎片化的传播方式，简化、解构、快餐性的信息消费方式容易使青少年对传统文化的理解片面化碎片化，削弱传统文化深层次传播效果。因此，"云科普"更需要深入了解青少年受众对不同媒体的接受程度，把握好每种媒体平台的特征，这样才能更好地通过跨界媒体平台实现《山海经》在青少年中的推广。

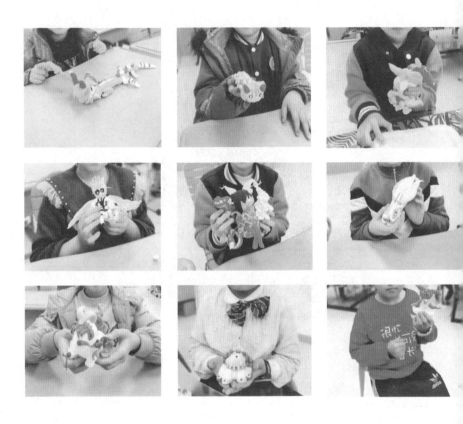

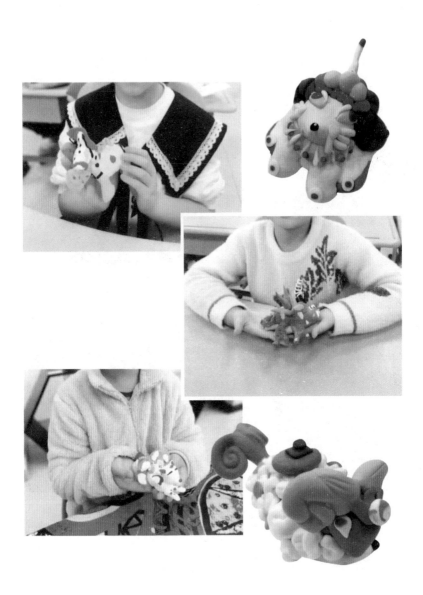

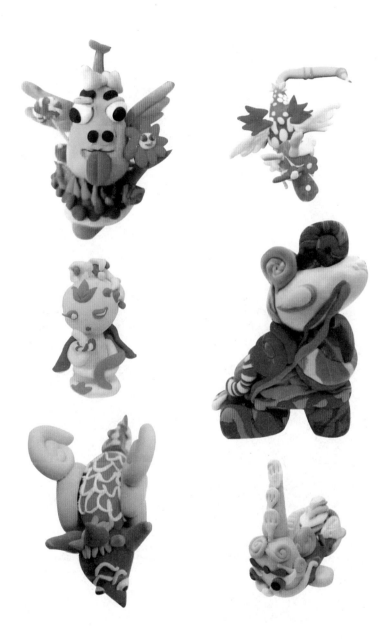

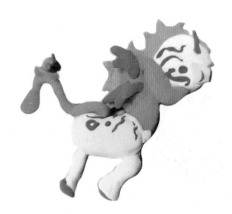

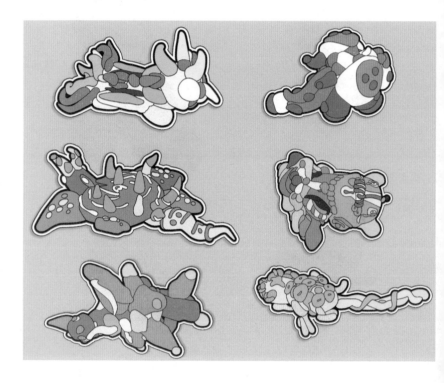

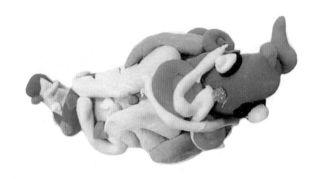

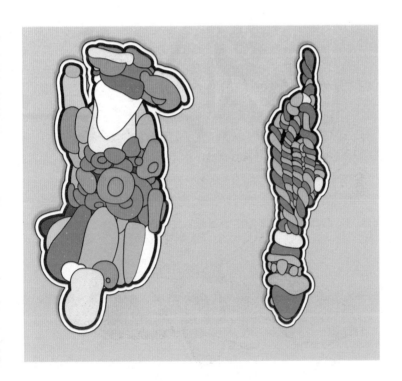

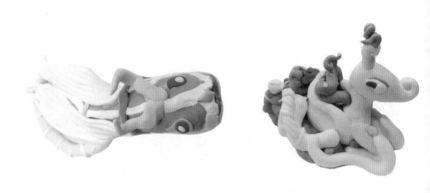

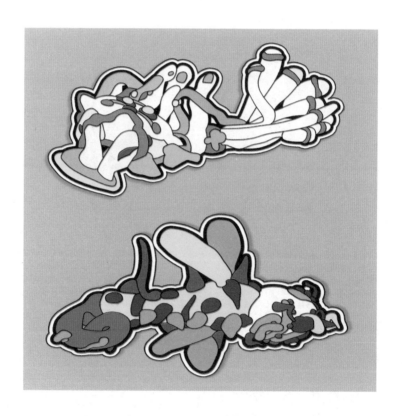

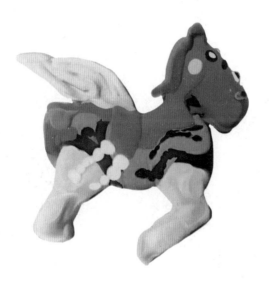

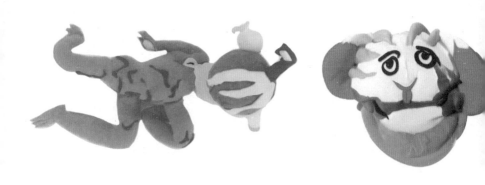

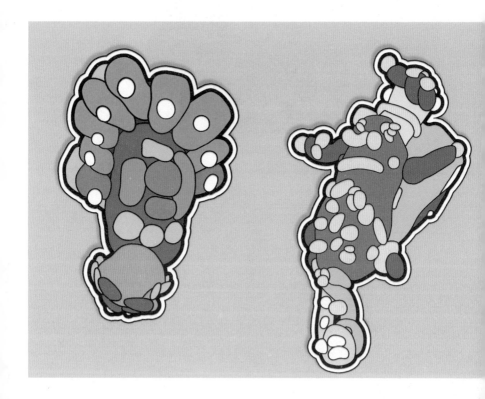

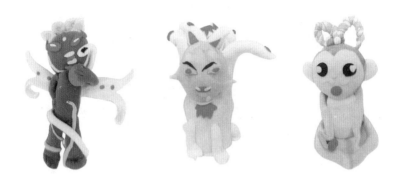

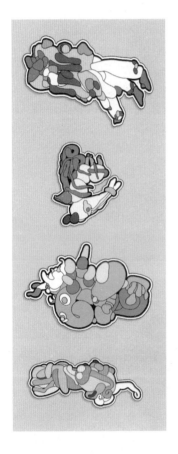

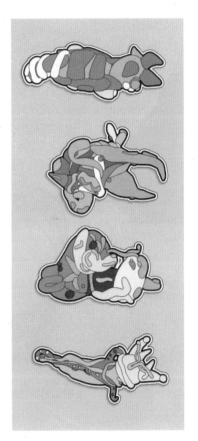

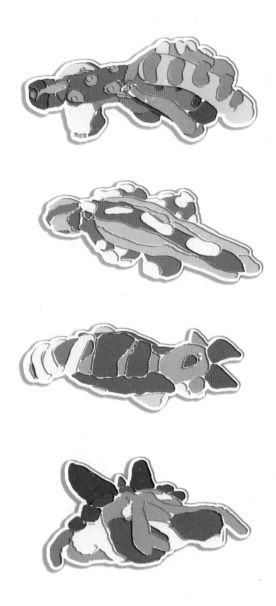

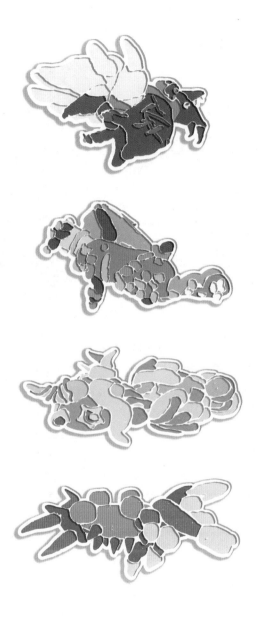

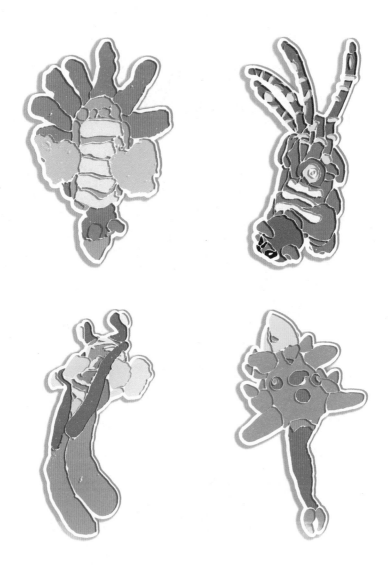

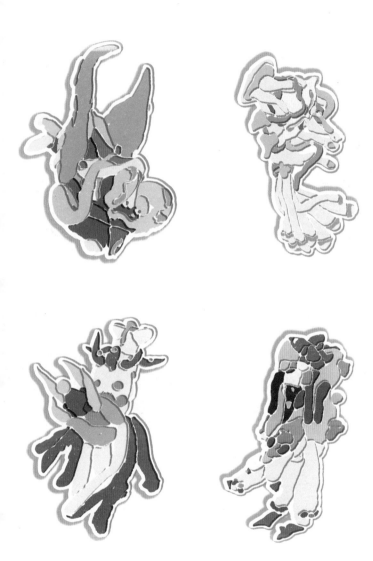

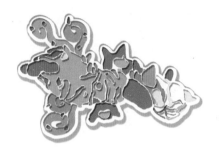
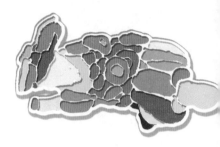
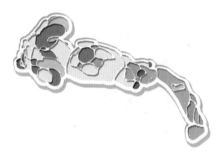
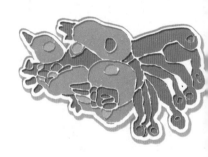

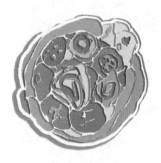

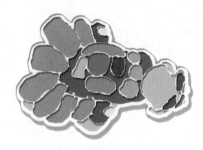

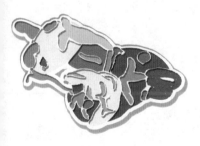

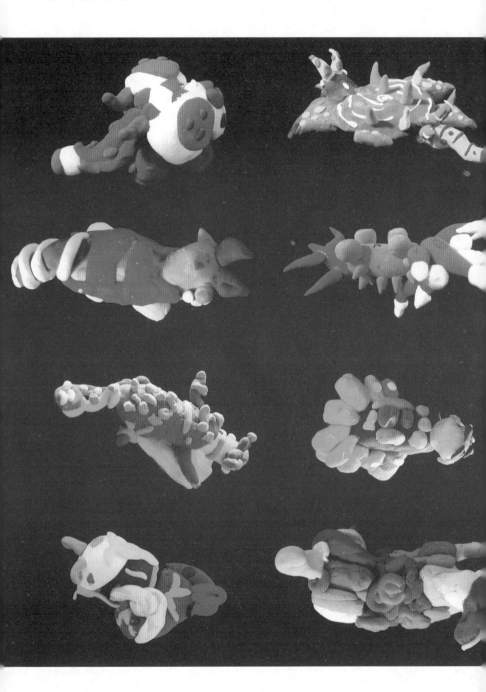

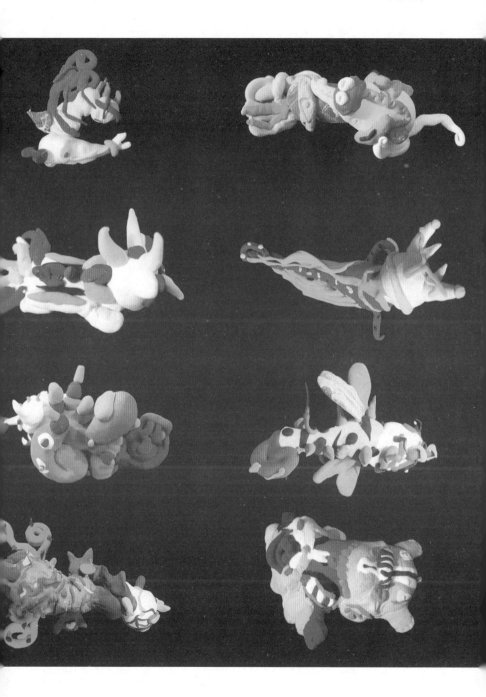

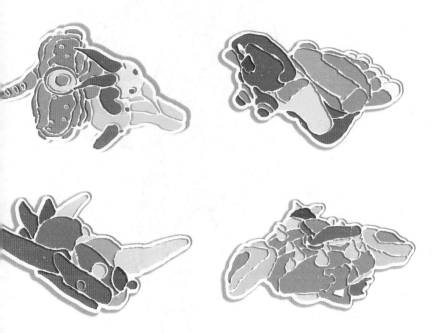

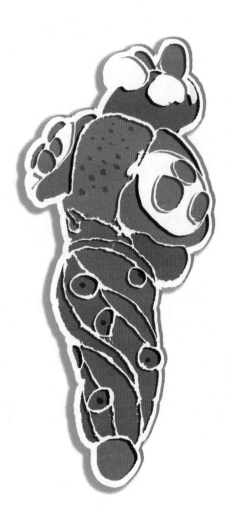

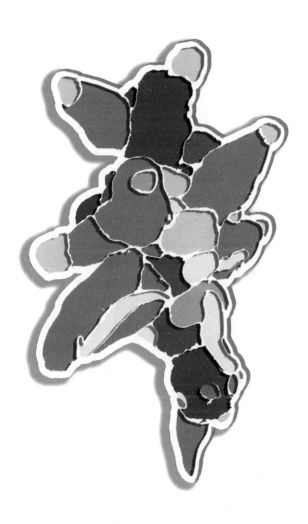

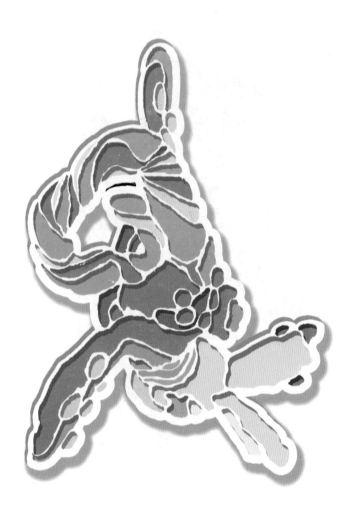

后 记

面向青少年的《山海经》IP数字化开发设计探索

（一）面向青少年推广中华优秀传统文化的意义

党的二十大报告中指出，要"推进文化自信自强，铸就社会主义文化新辉煌"，强调要传承中华优秀传统文化。2022年2月，中共中央宣传部、文化和旅游部、国家文物局联合印发《关于学习贯彻习近平总书记重要讲话精神　全面加强历史文化遗产保护的通知》。《通知》中提出，要加强历史文化遗产价值研究，推进中华文明、中华文化和中国精神的研究阐释，深入挖掘历史文化遗产蕴含的丰厚内涵，系统阐释中华文化的时代新义，坚持创造性转化，创新性发展，让文物说话、让历史说话，更好发挥历史文化遗产以史育人、以文化人、培育社会主义核心价值观的优势作用。

青少年是中华优秀文化的继承者和弘扬者，吸引青少年关注学习中华优秀文化是文化强国建设的重要组成部分。文化数字化是文化强国与数字经济两大战略的交叉领域，二者的融合将会改变传统文化的保护与传承方式，赋予传统文化新的时代生命力，重塑文化产业链条和商业模式，引领文化产业高质量发展，形成真正的中华文化软实力。新时期，需要着眼青少年的文化需求和学习特点，通过数字化创新设计、开发和推广，将典籍活化，满足青少年对中华传统文化的需求，提升中国优秀传统文化育人效果和建设质量。

（二）面向青少年推广《山海经》的意义和价值

《山海经》是中国古代山海地理文化巨著，是中华优秀传统文化遗产。《山海经》传世版本共计18卷，包括《山经》5卷，《海外经》4卷、《海内经》5卷、《大荒经》4卷，依据其内容可分为创世神话、始祖神话、洪水神话、战争神话和发明创造神话。《山海经》内容极其多元化，直抵中华文明之源头，蕴藏着丰富的地理学、神话学、民俗学、科学史、宗教学、民族学、医学等学科的宝贵资料，具有非凡的文献价值、文化价值、艺术价值、科学价值和市场价值，更是以史育人、以文化人的重要文化载体。

　　国家图书馆现藏有国内最多的《山海经》古籍，包括最早的善本，共710余部。清代及以前75部。本书从中华文化资源宝库中提炼题材，立足于《山海经》的神话传说、寓言故事和馆藏古籍善本资源，进行数字化古籍出版与展示、文创衍生产品开发、新媒体产品呈现、融媒体营销推广等方面的系统化数字化开发，形成《山海经》IP有效转化，希望能够促进中国优秀传统文化艺术与现代科技和时代精神相融合。

本书内容通过以互联网为平台对《山海经》IP进行有效推广，系统展示《山海经》背后蕴含的中国哲学思想、人文精神、价值理念、道德规范，有利于准确揭示蕴含其中的中华民族文化精神、文化胸怀和文化自信，提升中华优秀传统文化的内容供给，有利于青少年群体传承文明、弘扬文化、启迪心灵，让青少年接受中华优秀传统文化洗礼，增强民族精神力量，从而更自觉传承中华优秀传统文化，提升中国优秀传统文化育人效果，推动传统文化内涵更好更多地融入生产生活、贯穿国民教育始终。

（三）《山海经》IP 数字化开发现状

目前，围绕《山海经》所蕴含的传统文化，不少专家学者对《山海经》中经典的神话传说、寓言故事和花草怪兽等从版本学、文学、艺术等多个角度进行研讨论证。许多以《山海经》为主题的文创设计产品也出现在市场上。例如，2021年国家图书馆开发的《山海经》袖珍长卷成为爆款产品，7米长复仿手卷将国图馆藏明代《山海经》善本全部18卷场景收入其中、166幅神兽图绘连缀成卷，使一个光彩夺目的神话世界尽收眼底，产品众筹金额突破230万元。再例如，以《山海经》为主题的移动游戏《山海镜花》将当下流行的卡牌养成和回合制对战玩法、二次元美术风格与《山海经》中的文化符号相结合，创造出文化内涵丰富的人物形象和引人入胜的剧情。

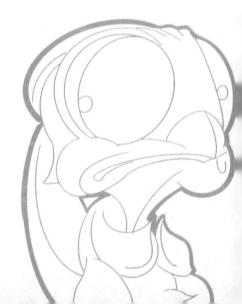

但从整体上看，《山海经》IP开发仍然处于初级阶段。《山海经》原始故事零碎，涉及各种人物神兽等数量多达5000个以上，各种形象版本众多但没有权威定论，文化IP品牌开发商业模式还不成熟。

许多文博文创单位对《山海经》的开发推广还浮于表面，仅关注文本中的神兽形象，致使很多文创设计互相模仿，同质化严重，特别是对于青少年受众，仍存在青少年认知基础薄弱、IP传播乏力的问题。《山海经》是中国传统神话典籍精华，目前仍然缺少体现《山海经》形象的立体化系统性的创意设计与品牌研究，特别是《山海经》数字化开发传播与当下新媒体数字化技术发展不相适应，缺乏互动性、参与性和体验性，无法满足青少年对《山海经》文化的需求。

如何凝练并设计出青少年用户认知度高和代表性强的《山海经》经典IP形象？如何在此基础上进行IP形象数字化创作和衍生产品创新设计？如何利用新媒体新技术进行传播推广？这些都是《山海经》IP数字化开发推广有待解决的问题。

目前，移动互联网、数字经济、5G与人工智能等技术已渗入到文化领域各个层面，数字化将从根本上化解传统文化由于"稀缺"而带来的存续危机。数字化可以将传统文化加以记录，形成多感知维度的数字资源，再经由虚拟现实融合科技加以呈现，从而带来逾越传统实体、实地体验的全新方式。数字技术蕴含着利于传播性，可复制性，多感知性，存储与播放媒介的便利性、交互性、广泛性、移动性和商业性等诸多优势特性。数字技术与文化传播的融合与创新，虚拟现实、混合现实等多媒体交互形式的应用，可以从更多维度，更具象地诠释传统文化。

面向青少年受众的中华优秀传统文化输出，需要结合青少年信息接收行为特点，根据数字技术与文化传播的特点和规律，利用"互联网+设计""互联网+文化"的科技手段，通过数字化科技手段讲好《山海经》故事。如将 App、H5、小程序等作为新媒介丰富 IP 形象的展现，探索传统文化《山海经》立体化开发及品牌商业开发推广模式，打造文献古籍活化开发的案例，以此推动中华优秀传统文化的创造性转化与创新性发展，让典籍之美、文化之美以更接地气的方式走进青少年心中，走入"寻常百姓家"。

（四）构建青少年用户画像

为《山海经》开发推广提供精准用户定位

数字化时代背景下，用户画像是描述目标用户特征，洞察用户兴趣需求，实现用户个性化服务的重要工具。

对于面向当代青少年的中国传统文化教育，获得准确的青少年用户画像是做好传统文化教育灌溉的前提。当代青少年被称为"数字原住民"，中国互联网络信息中心发布《2020年全国未成年人互联网使用情况研究报告》指出：我国未成年网民规模达到1.83亿，未成年人的互联网普及率达到94.9%。利用互联网学习的未成年网民比例为89.9%，看短视频的未成年网民比例为49.3%，并呈逐年提升状态。

小学生互联网普及率进一步提升，2020年达到92.1%。初中、高中、中等职业教育学生的互联网普及率分别为98.1%、98.3%和98.7%。青少年接触互联网的低龄化趋势更加明显，手机是青少年拥有比例最高的上网设备。青少年通过互联网学习课内外知识、接受在线教育辅导的比例均持续增长，互联网已成为青少年认识世界的窗口、日常学习的助手、娱乐放松的途径。

　　新媒体技术借助微博、微信、网站、短视频、App、移动端等极大丰富了信息传播的方式与途径，并呈现出从娱乐性消费向知识性文化消费的转变升级。以数字化、网络化、智能化为特征的新媒体改变了信息传播的时空结构，同时也深刻改变着青少年获取信息的行为方式。在信息海洋和数字应用的"浸泡"下，青少年的认知模式和行为特点带有明显的网络化特征。例如，2019年国内比较成功的动画电影《哪吒之魔童降世》，精准定位青少年受众，根据受众喜好对传统的哪吒故事做了大胆的创新。不仅如此，创作者还利用当下青年人十分喜欢的"CP热"模式，利用哪吒和敖丙亦敌亦友的话题性迎合受众的口味。正因为这部动画电影找准了青少年受众定位，根据青少年受众喜好做出了这一系列推广策略，电影取得了巨大的成功。

《山海经》的数字化开发推广需要结合青少年认知机理、心理需求与行为特点等维度，分析青少年用户分群、关注分布、行为轨迹、使用频次与深度分布等信息，深入研究青少年群体求知特点，通过用户关系图谱、多维度交叉分析，形成青少年群体兴趣偏好、认知模式、心理特征、行为习惯、学习风格等方面内在需求信息的刻画侧写，根据青少年受众不同的兴趣点、学习模式和媒体使用习惯，综合运用多种媒介。同时，《山海经》数字化开发推广需要深入把握知识输出与青少年知识接受之间的互动关系。并依据青少年行为、感观、思想情感的特征，挖掘加工兼具学术的准确性与普及的适配性的《山海经》IP主题，对《山海经》知识素材、主题、不同媒体推介进行优化选择，为青少年提供多层次多维度的数字化推广主题内容，构建起《山海经》通往青少年用户兴趣的桥梁，实现数字网络时代《山海经》文化输出与青少年信息接受之间的有效互动。

（五）探索跨界融合

推动《山海经》IP创新发展

跨界联动将会为IP带来新势能，优质文化IP打造是大势所趋。文化IP是文化产品跨媒介的连接融合，是有着高辨识度、自带流量、强变现穿透能力、长变现周期的文化符号。《新华·文化产业IP指数报告(2021)》指出，无论从政策层面还是市场层面来看，文化产业数字化进程都将进一步加速，用IP内容打通新消费新场景将成为拉动经济发展新趋势。《报告》显示"文学+动画+连续剧""文学+电影""动漫+游戏"的组合收效更加显著。

　　例如，近两年爆火"出圈"的河南卫视《唐宫夜宴》《端午奇妙游》《中秋奇妙游》等"晚会连续剧"系列节目突破了传统晚会形式，将传统文化与前沿科技创新交融，以"网剧"+"网综"的形式架构，以5G+AR的技术将虚拟场景和现实舞台结合，让舞蹈与国宝梦幻联动，以文化自信为根基成功在各个领域里"破圈"，非常契合青少年受众的文化需求特点。根据《2021中国品牌授权行业发展白皮书》，授权市场的IP品类分布中，数字内容IP占比50.2%，其中卡通动漫占比29.4%，电子游戏占比9.4%，影视综艺占比9.1%，网络文学占比2.3%，实现跨产业运营。

　　因此，探索跨界融合，塑造《山海经》IP的文化品牌，将会进一步拓展《山海经》IP品牌市场价值，更有效地传递《山海经》IP的文化价值。

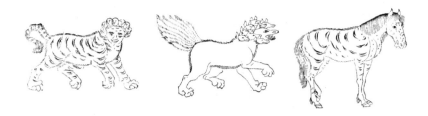

《山海经》中保存了包括夸父逐日、精卫填海等众多脍炙人口的远古神话和寓言故事，以及多达5000种以上的花草怪兽等，由此衍生出的神话、形象、故事包含了当前创意产业链中最典型的文化IP要素。《山海经》IP开发需要以这些主题内容为核心，以数字化创作为手段，以互联网为平台，通过跨界融合丰富展示形式，提高《山海经》"展出率"，调动青少年参与到《山海经》的在线互动与创作推广中。例如，2022年新春，艺术家王川通过跨界融合展示"山海图"，通过裸眼3D、光栅工艺画等科技手段"复活"山海瑞兽中的驺吾、陆吾、狡、重明鸟与文鳐鱼，通过新的表现形式让观众现场沉浸式欣赏《山海经》瑞兽们的神秘姿态，为观众开启了一段奇思妙想的《山海经》神话之旅，受到观众特别是小朋友们的欢迎。

由此可见，通过跨界融合，利用移动互联网与新媒体技术，借助 VR、AR、动漫、短视频、3D仿真等数字化技术，有助于多维度开展《山海经》IP系统化开发推广，能更有效促进传统文化艺术与现代科技和时代精神相融合，塑造《山海经》IP的文化品牌，更好地传递《山海经》IP的文化价值，拓展其文化传播和教育功能。

（六）探索 NFT 应用

推动《山海经》数字资源共建共享

NFT是一种存储在区块链上的有着不可互换的元数据的加密代币，每个NFT都具有唯一性。就其核心而言，NFT提供了当前数字经济中缺失的所有权证明。NFT利用区块链的公开性、加密性、去中心化，将一幅数字艺术品变成唯一的，并且可以多次交易。创作者们能因此获得更准确的报酬，并且能够从他们创造的价值中提取更大的比例。用户也受益于能够获得数字资产的所有权，并能够轻松地交易和估值。

通过探索NFT应用，将数字资源共建共享模式引入《山海经》线上创作和推广，推动青少年群体由被动接受信息到主动参与创作推广，吸引各类主体共同参与到科普创作、展品设计、在线运营和推广中。利用NFT在实体和数字世界的优势，为创作者们创造新的分销渠道和盈利方式，更好地界定《山海经》数字资产的价值。基于NFT技术提升所带来的新价值，文博单位可以尝试与社会力量协同开发、多维度联动，探索《山海经》数字资产推广新模式，通过开发者之间共同创造价值，共同分享价值，推进《山海经》数字资源共建共享。

《山海经》IP立体化数字化开发推广潜力巨大。通过创新方式、多元表达、科技赋能、跨界融合，塑造《山海经》文化IP品牌，将使得深埋历史尘埃的优秀古籍IP元素焕发新生机。拓展传统文化传播渠道，满足青少年对中华传统文化的需求，可以更好地促进文化传播，发挥其教育功能，让中华文化在不断的传承、发展与升华中绽放出璀璨的新时代光芒。